HISTOIRE
DE
LA LOTERIE

depuis la première jusqu'à la dernière Loterie

LA LOTERIE DES LINGOTS D'OR

PAR

ALEXANDRE DUMAS fils.

Prix : 1 franc.

Exposition publique du Lingot de *quatre cent mille francs*, boulevard Montmartre, 10.

PARIS
CHEZ TOUS LES LIBRAIRES

1851

HISTOIRE

DE

LA LOTERIE

ou

LA LOTERIE DES LINGOTS D'OR

et

JACQUES ALLAIS &c.

SUIVIE DES LINGOTS D'OR

PARIS
CHEZ TOUS LES LIBRAIRES
1851

HISTOIRE
DE LA LOTERIE

L'exhibition publique du principal lingot de *la Loterie des Lingots d'or* [1], celui de 400,000 francs, est un de ces événements qui, après avoir excité au plus haut degré la curiosité de la capitale, exercent sur la province une influence toute pareille. Paris, ses faubourgs, ainsi que sa banlieue, ont passé ou passeront par la porte qui s'ouvre sur le boulevart Montmartre pour sortir par le passage Jouffroy, après avoir payé leur tribut d'admiration à l'idole du jour.

Les départements et l'étranger auront leur tour, et aucun voyageur ne voudrait retourner dans sa ville natale sans être en mesure de fournir le signalement exact du précieux lingot.

La mode, la vogue l'ont déjà favorisé, et la spéculation, qui marche derrière elles comme les vivandières à la suite

[1] M. Alexandre Dumas fils a bien voulu adresser à l'éditeur de cette brochure la lettre suivante :

« Monsieur,

« Vous me demandez l'autorisation de reproduire en brochure l'article que j'ai publié sur les Loteries. Cet article ayant été fait à propos de la Loterie des Lingots d'or, il vous revient de droit. Voici donc cette autorisation. Vous pouvez même, dans la brochure, mettre tous les détails que vous croirez nécessaires, ou retrancher ceux que vous trouverez inutiles. Bref, faites de cet article ce que bon vous semblera; je serai heureux d'avoir, en quelque chose, concouru à la publicité d'une loterie que je trouve originale et que je crois utile.

« Recevez, Monsieur, l'assurance de mes sentiments distingués.

« A. DUMAS fils. »

des armées victorieuses, ne tardera pas à l'exploiter par tous les moyens et sous toutes les formes possibles.

Nos mères ont porté des robes *à la girafe*, nous mangeons encore des pains *à la jocko*, et bientôt peut-être nous prendrons jusqu'à notre café dans des tasses *au lingot d'or*.

Vienne Longchamp, qui ressaisira cette année, espérons-le, ses luxueuses excentricités, ses fantaisies splendides, et nous verrons *le lion d'or* du passage Jouffroy secouer aux premiers rayons du soleil d'avril sa crinière étincelante.

Les théâtres, toujours à la piste des circonstances, l'ont déjà fait figurer dans leurs revues de 1850, et se proposent de lui demander encore de nouveaux éléments de succès. On prépare *la Loterie des Lingots d'or, le Lingot d'or*. Il est question d'autres ouvrages portant des titres plus piquants, mais moins directs, et nous ne serions pas surpris qu'une affiche du boulevart offrît prochainement à l'œil ravi des demoiselles nubiles *un mari pour vingt sous*.

La Loterie vient de loin : nous ne savons pas si elle a précédé le déluge; mais une vénérable tradition affirme que les fils de Noé, avant de quitter l'arche, ont joué à *la mourre*, espèce de loterie encore en usage parmi les *lazzaroni* de Naples.

On trouve dans l'histoire des Héraclides une anecdote d'un merveilleux intérêt, qui prouve que la Loterie est de la plus haute antiquité. Il faut que cette page mythologique soit bien peu connue (nous ne l'avons cependant pas inventée) pour avoir échappé autrefois à la plume des faiseurs de tragédies classiques qui ont sans miséricorde traîné sur la sellette dramatique jusqu'au dernier petit cousin d'Agamemnon, et mis en pièce tous les héros d'Homère et de M. de Chompré.

Les fils d'Hercule, chassés de Thèbes par la vengeance de Junon, vinrent chercher un refuge à Athènes et embrassèrent en suppliant l'autel de l'Hospitalité. Avant de les accueillir, les magistrats consultèrent l'oracle, dont voici la réponse :

« Les exilés feront partager à leurs hôtes le malheur
« qui les suit, jusqu'au moment où un Héraclide offrira
« volontairement sa tête à la hache du sacrificateur. »

Contre l'usage de ses pareils, cet oracle s'était exprimé en termes clairs comme de l'eau de roche, et les Héraclides réunis à l'instant même dans le temple de Minerve décidèrent que la voie du sort désignerait la victime.

Les noms de tous les descendants, sans distinction d'âge ni de sexe, du fils d'Alcmène, furent placés dans un casque, et l'on se prépara au tirage de cette terrible loterie, où le gagnant devait perdre la vie. Ce sera certainement une heure bien dramatique, bien palpitante que celle où l'on proclamera les élus de *la Loterie des Lingots d'or*, où de pauvres hères, en ce moment déshérités de tous les dons de la fortune, posséderont 20, 10 et 5 mille livres de rentes ; mais au moins leurs concurrents en seront quittes pour la démolition de leurs châteaux en Espagne, tandis que les infortunés Héraclides voyaient déjà le glaive du sacrificateur suspendu sur leurs têtes. Héritiers de la vigueur musculaire de leur glorieux ancêtre, ils manquaient de force morale ; et ces formidables athlètes, qui auraient étouffé un autre lion de Némée dans leurs robustes bras, étaient pâles, tremblants, devant le doute, ce lion éternel.

L'Hiérophante allait plonger sa main dans le casque, quand la plus jeune des petites-filles d'Hercule, Macaria, pâle et frêle enfant, âgée de quinze ans à peine, se précipita vers l'autel, et, se frappant au cœur : « Fils d'Hercule,
« dit-elle en expirant, soyez heureux ; et toi, Minerve,
« accepte ta victime. »

A Rome, pendant les Saturnales antiques, tous ceux qui prenaient part à ces mystérieuses orgies, même les esclaves, recevaient gratuitement un billet donnant droit à quelque prix. Pour les uns c'était la fortune, pour les autres la liberté, et pour tous l'espérance.

Héliogabale eut l'idée des loteries grotesques, des tombolas dont les entrepreneurs de spectacles se servent de nos jours avec succès pour donner de l'attrait à leurs fêtes. Tandis qu'il faisait gagner à l'un un vase d'or ou de por-

phyre, une fille grecque au teint d'ivoire ou une esclave nubienne au teint cuivré, il infligeait à l'autre une cruche de terre, un singe pelé ou un âne poussif.

Khaïr-Eddin-Barberousse, dont le nom est encore répété avec une respectueuse terreur sur les côtes barbaresques, se créait, à l'aide de la Loterie, d'abominables distractions pendant les loisirs que lui laissait la paix. Il réunissait ses esclaves chrétiens dans une salle de son harem et leur faisait distribuer à tous des numéros. Le reste se devine. On procédait au tirage : les uns gagnaient d'avoir la tête coupée, les autres d'avoir le ventre ouvert, ceux-ci d'être écorchés vifs, ceux-là d'être attachés à la queue des chevaux.

La Loterie s'introduisit jusque dans l'administration d'un État. Au temps où la république de Gênes était gouvernée par cinq sénateurs, le sort fut chargé de les désigner. Quatre-vingt-dix concurrents pouvaient prétendre à cet honneur suprême ; leurs noms, inscrits sur autant de bulletins, étaient mêlés dans l'urne d'où l'on en tirait cinq, et c'était aux cinq porteurs de ces noms qu'était, pour un temps, dévolu le souverain pouvoir. Les historiens disent

que la république de Gênes n'en était pas plus mal gouvernée pour cela.

Notre époque est si positive, que si l'on instituait des Loteries pour décerner des fonctions publiques à la charge de les exercer gratuitement, elles trouveraient certes moins de souscripteurs que la *Loterie des Lingots d'or*. Presque tous préféreraient, nous sommes loin de les en blâmer, devenir seigneurs suzerains d'un Lingot de 400, même de 50,000 francs, que de posséder une charge purement honorifique de prince ou de grand-duc.

Les moralistes ont écrit de bien belles choses sur les dangers de la Loterie, mais ils ont oublié de dire qu'elle fut souvent une des ressources les plus certaines et les plus fructueuses des États.

Paris lui doit le pont du Louvre, l'École-Militaire, Saint-Sulpice, une foule de monuments utiles, et la France tout entière devra dans quelques mois à la *Loterie des Lingots d'or* l'existence, l'avenir de cinq mille ouvriers. Il ne nous appartient pas, et cela nous mènerait trop loin, d'apprécier les motifs qui ont amené la suppression de la Loterie, cette bonne vieille Loterie aux boutiques à vitres vertes, et dont un éternel enfant costumé en Amour tirait les numéros d'un geste plein de candeur. Autant valait supprimer tout, car tout est loterie dans ce monde. La vie, loterie perpétuelle au profit de la mort ; l'amour, loterie du cœur ; l'ambition, loterie de la tête ; l'avenir, loterie de tout.

Et n'offrît-elle que cet avantage, le censeur le plus sévère sera au moins forcé de convenir que la Loterie avec ses ravissantes illusions poétise les misères du pauvre et dore au moins sa vie d'un rayon d'espérance. Que de chaumières, que de mansardes sont à cette heure métamorphosées en châteaux et en palais, par la vertu magique de petits carrés de papier sur lesquels sont inscrits les numéros de la *Loterie des Lingots d'or*. Il est peu de prolétaires qui de temps en temps n'achètent au moins vingt sous les émotions d'une soirée théâtrale à l'Ambigu ou à la Gaîté. Est-ce donc trop cher que de payer le même prix un drame, drame qui dure trois mois, dont il est le principal person-

nage, et dont les décors offrent à ses yeux charmés, dans un panorama rapide, tous les enchantements créés par la féerie? Il est vrai que le rideau baissé, à moins qu'il ne soit un des élus de la Fortune, il deviendra gros-Jean comme devant ; mais au moins il n'aura pas regret à son argent, car longtemps il aura pu dire avec le Victor *des Châteaux en Espagne* :

Mon espoir est au moins fondé sur quelque chose.

Comme le valet de Dorlange il aura pu se croire un instant suivi par un laquais et seigneur de son village.

D'ailleurs toutes les époques ont éprouvé le besoin de la Loterie. Voici une déclaration de François 1er, ce roi qui ne fut pas toujours heureux à la loterie des batailles. Cette déclaration est empreinte d'un grand sens, surtout si on se reporte à l'époque où il la faisait. Alors personne n'avait d'argent, pas même lui, lui surtout.

« Comme de la part de certains bourgeois et notables personnages de notre royaume, nous a été dit, remontré et donné à entendre que plusieurs de nos sujets, tant nobles, bourgeois, marchands qu'autres, enclins et désirans jeux et ébasements, se sont souventes fois, à faute de jeux honorables permis ou mis en usage, appliqués par cy devant et s'appliquent encore par plusieurs jeux dissolus, telle sorte et obstination que les aucuns y ont consom

et consomment tout leur temps, délaissant par tels moyens toute œuvre et labeur vertueux et mercenaire, les autres tous leurs biens et substances, et que pour faire cesser lesdits inconvénients et abolir et éloigner l'usage pernicieux dont ils ont procédé et procèdent, ne se trouveroit meilleur moyen que de permettre et mettre en avant quelques autres jeux et ébatements èsquels nous, nos dits sujets et chose publique ne puissent recevoir aucun intérêt, proposons entr'autres celui de la *Blanque*. »

C'est ainsi qu'on nommait la Loterie à cette époque, parce que les billets blancs, en italien *bianca carta*, ne donnaient droit à aucun lot, tandis que les noirs gagnaient. Quand mon article ne servirait qu'à vous apprendre cela, c'est déjà quelque chose.

Cependant François I^{er} n'avait pas le mérite de l'invention, car, ainsi qu'il le disait plus loin dans son autorisation : *le jeu de la Blanque longtemps permis dans les villes de Gènes, Florence, Venise et autres cités bien policées,* la Blanque avait déjà parcouru l'Italie.

Comme toutes les choses humaines, la Loterie a eu sa bonne comme sa mauvaise fortune. Elle fut défendue sous la minorité de Charles IX, autorisée par Mazarin, qui faisait argent de tout, protégée par Louis XIV, supprimée par la Révolution, rétablie par le Directoire, et abolie par la Chambre de 1838.

Dans son cours, elle a donné lieu à des histoires étranges qui sont passées à l'état de légendes, à de fantastiques combinaisons que le hasard a réalisées, mais dont l'esprit le plus délié chercherait en vain la logique.

Un pauvre artiste vétérinaire d'un régiment de cuirassiers s'avisa un jour de prendre note de quatre numéros d'ordre imprimés, selon l'usage, avec un fer rouge sur la cuisse des chevaux de remonte. Il acheta un billet de la Loterie de Francfort, et il faillit devenir fou de joie, six semaines après, en gagnant 150,000 florins. Le premier et singulier usage qu'il fit de sa nouvelle opulence fut d'acheter autant de pantalons qu'il y a de jours dans l'année. Aussi, maintenant est-il connu dans toute la cavalerie sous

le nom de l'homme aux trois cent soixante-cinq culottes.

Une femme du peuple rêve dix numéros; elle les écrit à son réveil sur dix petits morceaux de papier, met chacune de ces étiquettes au bout d'un bâtonnet et les place au-dessus de haricots plantés à distance égale dans une plate-bande de son modeste jardin.

« Je prendrai, se dit-elle, les numéros des cinq premiers haricots qui germeront, et je les mettrai à la Loterie. »

Cinq haricots sortent. Elle transcrit les numéros, et donne à son fils dix francs, son unique avoir, en lui disant :

— Va, tout de suite, me prendre ce quine au bureau voisin ?

— Oui, maman.

Le fils, esprit fort, se dit : Ma mère est folle avec sa loterie. Il dissipe la somme, revient, et affirme à la bonne femme qu'il s'est acquitté de sa commission.

Interrogez Dante, et dans ce pandœmonium des douleurs humaines, vous n'en trouverez pas une égale à celle dont fut accablée cette pauvre créature. Quand elle apprit la vérité elle devint folle, et quelques années plus tard son fils se brûlait la cervelle.

Un orfèvre, ruiné par de fausses spéculations et sur le point d'être décrété de prise-de-corps, résolut de ne pas survivre à son honneur commercial. C'était le 22 octobre : il se rend, à onze heures du soir, par une pluie battante, à l'endroit le plus isolé du Pont-Neuf et se précipite dans la Seine. Il y avait près de là, car la Providence place parfois un grand dévouement à côté d'une grande infortune, un marinier, âgé de trente-cinq ans, qui vole au secours du malheureux marchand et le ramène heureusement à bord dans sa barque portant le numéro 77.

L'orfèvre regagne son logis, et cédant à un de ces pressentiments mystérieux que le scepticisme nie parce qu'il ne le comprend pas, et que la métaphysique n'a jamais pu définir, il met à la Loterie les numéros 22, 9, 11, 35, 77.

Les cinq chiffres sortirent dans l'ordre où il les avait placés, et il gagna quatre millions.

Au dernier tirage de la Loterie de 93, il se passa un fait assez bizarre pour mériter qu'on le cite.

Un jeune sergent d'artillerie prit les numéros 9, 18 et 31. Il gagna.

Ceci n'offre rien que de normal ; mais voici le côté extraordinaire de l'aventure : Condamné à mort par le tribunal révolutionnaire, il dut la vie au 9 thermidor.—Le 18 brumaire il partagea le triomphe du général Bonaparte. —C'est au 31 juillet qu'il fut créé maréchal de l'empire,

et reçut, avec la couronne de duc, le nom d'une de ses victoires.

Un écuyer dont la célébrité est depuis longtemps européenne, M. A... F....., se rendant un matin au Cirque, aperçut trois numéros grossièrement peints en rouge sur des quartiers de hêtre appartenant à un chantier de la rue des Fossés-du-Temple; il les inscrivit sur son carnet, et envoya un de ses palefreniers prendre un terne au bureau de loterie le plus voisin. Les trois numéros sortirent. Il gagna une somme assez forte, et quand il vint au chantier pour scier les bienheureuses bûches qui, richement encadrées, figurent encore dans son salon, il découvrit le quatrième numéro sorti, tracé aussi en lettres rouges sur le quatrième rondin que la pénombre avait caché à ses regards.

Après ces exemples pris au hasard entre mille, niez donc ou affirmez, l'un est aussi embarrassant que l'autre, l'intervention dans les affaires humaines de cet être invisible, ce mystérieux pouvoir que les incrédules nomment fatalité, les croyants providence et les indifférents hasard! Combien de personnes éprouveront peut-être bientôt de vifs regrets de ne pas avoir cédé aux avis que parfois la capricieuse Fortune donne la nuit par des rêves et le jour par des incidents anormaux! Qu'elles se hâtent donc, si elles veulent s'éviter un tardif repentir, car depuis l'exhibition de l'énorme lot de 400,000 francs, les billets s'enlèvent avec une rapidité et un empressement faciles à comprendre. Sous très-peu de jours il n'en restera plus, et comme la spéculation n'a pas manqué d'en accaparer un grand nombre, on ne pourra s'en procurer qu'en payant des primes relativement considérables.

Des demandes de billets arrivent aussi en foule de tous les coins de l'Europe, et nous ne voyons pas cet empressement, auquel on devait cependant s'attendre, sans une espèce d'inquiétude. On condamnera si l'on veut notre patriotique égoïsme; mais à part notre déboire personnel, nous éprouverions une vive douleur en voyant le gros Lingot d'or de 400,000 francs, vingt bonnes mille livres de rente, quatre-vingt mille pièces de cinq francs, ou seu-

lement un de ses 223 frères prendre le chemin de Lisbonne, de Madrid ou de Saint Pétersbourg. Cette regrettable exportation de la *Loterie des Lingots d'or* a donné lieu tout récemment, sur les frontières d'Espagne, à une pittoresque aventure diversement racontée par les journaux péninsulaires.

Un chef de banderollis, ayant appris par un de ses affidés que la diligence de Bayonne portait des valeurs considérables, résolut de s'en emparer. Sortant d'un ravin au fond duquel il s'était embusqué avec ses compagnons, il ordonna au postillon de retenir ses chevaux et aux voyageurs de se mettre à plat-ventre au milieu de la route. En deux tours de main il eut vidé les malles, sacoches, poches, etc., etc., et distribué à sa bande trois cent mille billets de la *Loterie des Lingots d'or*, que le conducteur avait en vain voulu soustraire à sa cupidité.

Avant d'enrichir quelques familles favorisées par le hasard, la *Loterie des Lingots* répand déjà sur l'industrie et le commerce de la cité une petite pluie d'or qui les féconde et les vivifie.

Ainsi, les boutiquiers, par exemple, qui se sont chargés de placer des billets, y gagnent d'abord la remise que l'Administration leur offre, puis, que les personnes qui entrent dans leurs boutiques pour acheter des billets y achètent presque toujours autre chose.

Les marchands de tabac ont tout de suite fait demander des affiches et des billets. Nous tous qui fumons, nous savons combien est entraînante la marchande de tabac; comment, entré pour prendre un cigare, on en prend cinq, et avec quelle facilité, par conséquent, elle doit faire prendre un ou plusieurs Billets de Loterie qui vous disent avec un entêtement autorisé par le Gouvernement : Vous pouvez gagner 400,000 francs.

Joignez à cela les personnes qui s'occupent du placement à domicile : celles qui sont intelligentes placent dans une journée de 150 à 200 billets ; et telle ouvrière, qui ne gagnait pas 6 francs dans une semaine à son travail habituel, en gagne 4, 6 ou 8 dans une journée, selon le nombre de billets qu'elle place.

En prenant un billet, vous le verrez peut-être, au jour du tirage, se transformer en pluie de billets de banque.

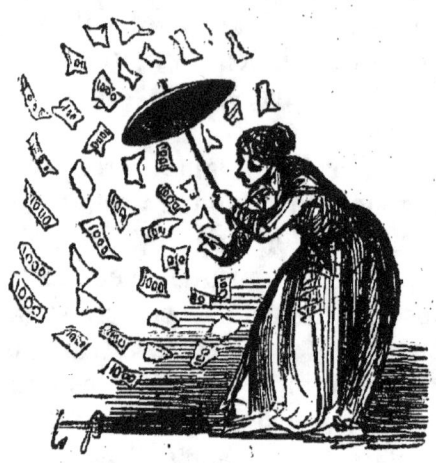

Cependant il y avait encore des esprits timides, des poches craintives : il a fallu que M. le Ministre de l'Intérieur donnât à l'Assemblée législative des explications sur la *Loterie des Lingots d'or*. Ces explications avaient commencé à satisfaire les plus hargneuses exigences; mais les renseignements fournis ultérieurement par l'Administration ont dissipé jusqu'à l'ombre du doute.

Le créateur, le père de l'idée patriotique de la *Loterie des Lingots d'or*, est M. Langlois, capitaine de navire et négociant au Havre, un des hommes les plus honorables et les plus honorés de la marine marchande. M. Langlois a déjà rendu au commerce français d'éminents services.

Son expérience et ses lumières ont été d'un grand succès au premier établissement de la *Loterie des Lingots d'or*; le Conseil de surveillance n'a eu qu'à le laisser faire.

Aussi chacun se plaît à lui rendre cette justice, que jamais établissement du même genre n'a été géré avec autant de soin et de prudente habileté.

Le doute à cet égard n'est pas même permis, en apprenant qu'une remise de 14 pour cent en moyenne lui est allouée seulement pour faire face à tous les frais, tandis que les autres loteries prélèvent pour de semblables exigences

25 à 30 pour cent. Sur les rentrées journalières, le directeur perçoit cette allocation. L'excédant est, le lendemain même, versé à la Banque de France.

Avec à peine 5 ou 6 pour cent il doit solder les dépenses de publicité, d'impressions, de loyers, d'employés et de nombreux détails très-coûteux que nécessite une opération de cette nature. La *Loterie des Lingots d'or* n'enrichira donc que les favoris du hasard et ne fera pas la fortune de son fondateur.

Que son entreprise en pleine voie de prospérité arrive bientôt à une heureuse fin, que son but soit rempli en mettant à la disposition de l'autorité des sommes importantes pour encourager les efforts des travailleurs, il n'en demande pas davantage, et il trouvera sa récompense encore assez belle !

Dans quelques mois au plus tard, sa loyale espérance sera réalisée, bien qu'on ait été longtemps à se mettre dans la tête que, réellement, pour un franc on pouvait gagner un gros morceau d'or de quatre cent mille francs. Les dernières loteries n'avaient pas fourni intrinsèquement dans leurs lots la valeur à laquelle ils avaient été cotés. Ici ce n'est plus cela. C'est de l'or insolent, brutal, sans fioriture, sans autre ornement que lui-même, n'empruntant rien à l'art, ne devant rien à personne, éclatant comme le soleil, nu comme la vérité, et disant : « Regardez-moi, touchez-moi, ouvrez-moi, fondez-moi, coupez-moi, vous aurez beau faire, je vaux quatre cent mille francs ; — et moi deux cent mille, dit le voisin ; et moi cent mille, et moi cinquante mille. »

Enfin c'est un concert de billets de mille francs de la plus parfaite harmonie et du plus gracieux effet.

L'Administration doit être reconnaissante aux femmes, c'est elles qui font le plus de propagande. Les femmes aiment tant le jeu et l'inattendu ! Et en réalité, les billets de cette Loterie sont les plus charmants et les moins ruineux cadeaux qu'on puisse faire ; car la valeur possible du billet en ajoute une énorme à sa valeur réelle. Vous donnez quelques billets, ils ne valent que quelques francs ; mais s'ils gagnent, voyez donc ce que vous avez donné !

On vous a une reconnaissance éternelle, et qui sait ce que peut devenir la reconnaissance éternelle d'une femme.

Prenez donc des billets ; car je vous avoue que cet article n'a pas d'autre but que de vous encourager à en prendre. Prenez-en beaucoup, et, comme on ne sait pas ce qui peut arriver, vous gagnerez peut-être ce monstre en or qui se laisse voir passage Jouffroy.

Je vous le souhaite, pas tant qu'à moi, mais enfin je vous le souhaite ; car si ce n'est moi, j'aime autant que ce soit vous.

<div style="text-align:right">A. DUMAS fils.</div>

Contraste insuffisant
NF Z 43-120-14

www.ingramcontent.com/pod-product-compliance
Lightning Source LLC
Chambersburg PA
CBHW030133230526
45469CB00005B/1934